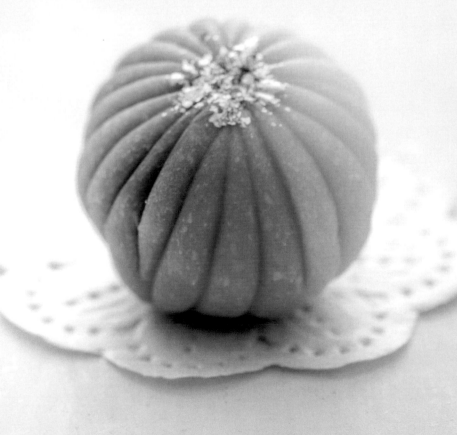

甜在心・剛剛好╳精緻可愛！

MARUGO 教你作
職人の手揉黏土和菓子

MARUGO's
handmade clay
with wagashi

丸子（MARUGO）◎著

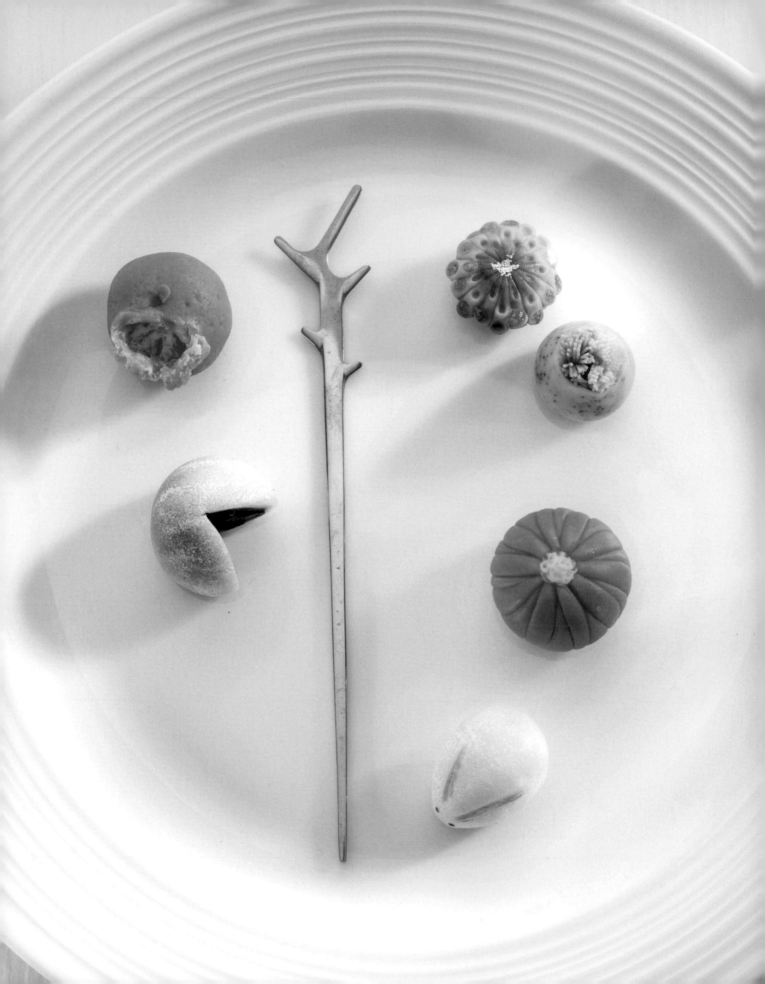

Preface

作者序

不知不覺來到第四本書，
想起當初誤打誤撞接觸黏土，一頭栽進這廣大的世界，
從多肉植物，到甜點、鹹點，
每次看到店家菜單，
腦袋裡總會想著「如果能用黏土捏出來，看起來一定也很美味吧！」
抱著這樣的心情，
我收藏著厚厚的美食菜單，持續探索著黏土的各種可能。

記得第一次收到和菓子禮盒，
就被那柔和的漸層色彩吸引，完全捨不得吃下肚啊！
開始嘗試以黏土製作時，總來不及作出漸層，黏土就乾了；
後來好不容易進步到作出漸層，內餡卻又包覆得不漂亮……
摸索的過程雖然浪費了許多黏土，
但也逐漸發現好多的「原來如此」。

黏土的世界真的好驚喜，
每次的實驗及創作都很開心，總是充滿著動力。
因此我記錄下了這段冒險過程，
盼能分享給一樣喜歡黏土創作的朋友們。
你也一起來手揉黏土和菓子吧！

Content

✿ 黏土和菓子的視覺饗宴
Beautiful & wonderful wagashi

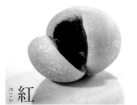

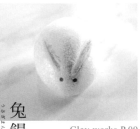

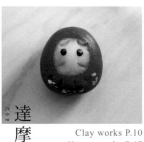

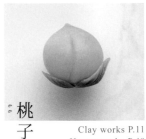

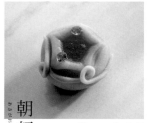

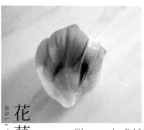

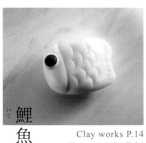

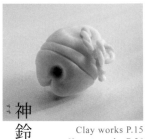

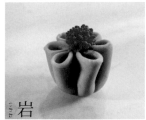

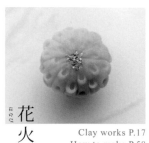

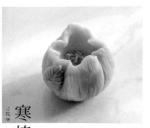

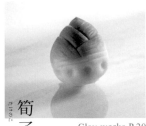

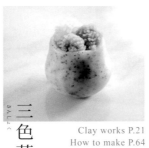

三色菓子
さんしょくがし

Clay works P.21
How to make P.64

丹波大納言
たんばだいなごん

Clay works P.22
How to make P.65

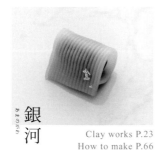

銀河
ぎんがのかわ

Clay works P.23
How to make P.66

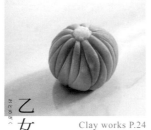

乙女菊
おとめぎく

Clay works P.24
How to make P.67

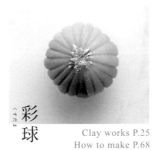

彩球
へすたま

Clay works P.25
How to make P.68

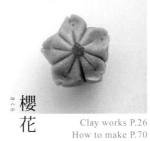

櫻花
さくら

Clay works P.26
How to make P.70

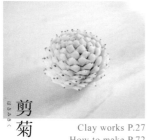

剪菊
はさみぎく

Clay works P.27
How to make P.72

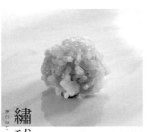

繡球花
あじさい

Clay works P.28
How to make P.73

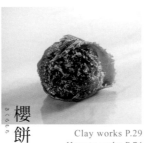

櫻餅
さくらもち

Clay works P.29
How to make P.74

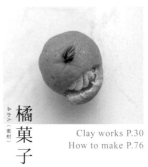

橘菓子
みかん（蜜柑）

Clay works P.30
How to make P.76

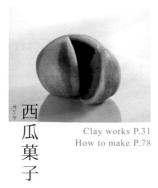

西瓜菓子
すいか

Clay works P.31
How to make P.78

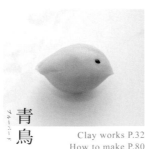

青鳥
ブルーバード

Clay works P.32
How to make P.80

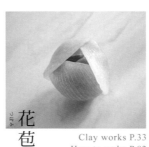

花苞
つぼみ

Clay works P.33
How to make P.82

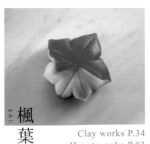

楓葉
もみじ

Clay works P.34
How to make P.83

黏土和菓子的視覺饗宴

Chapter

1

Beautiful
& wonderful
wagashi

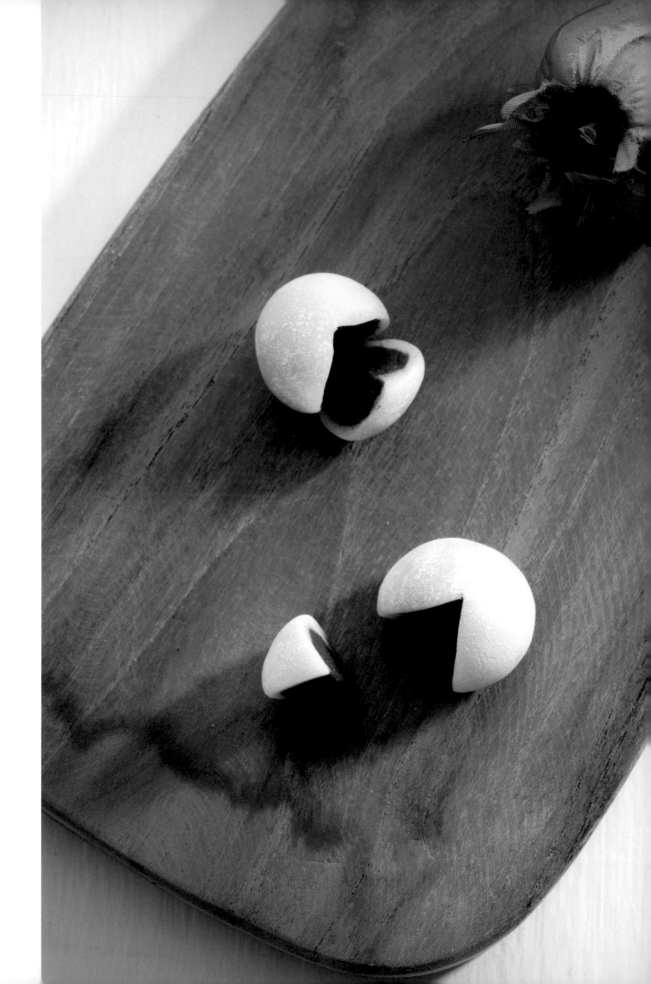

紅豆大福
だいふく DAIFUKU

此物最相思，
化成豆泥包藏在雪白柔軟裡。

01

How to make
P.44

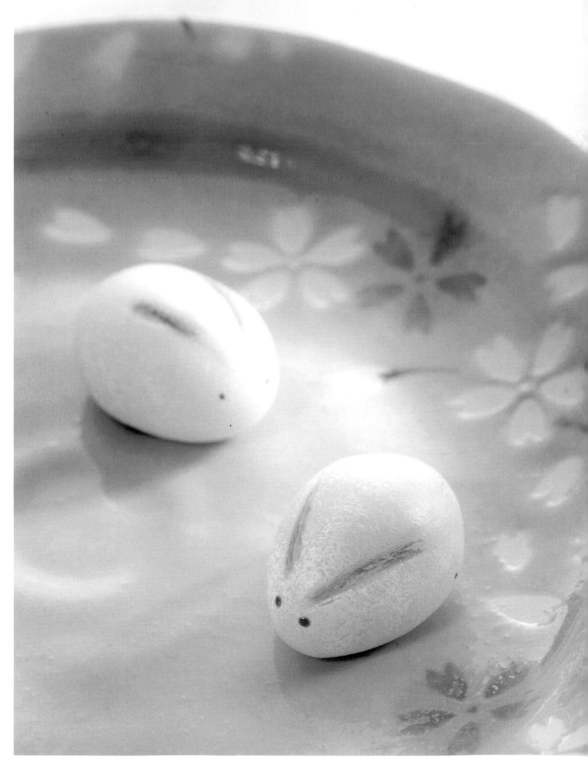

兔饅頭
うさぎまんじゅう USAGI MANJU

是讓你捨不得吃下肚的兔饅頭。
不！
是饅頭？
是兔子？

How to make P.46

02

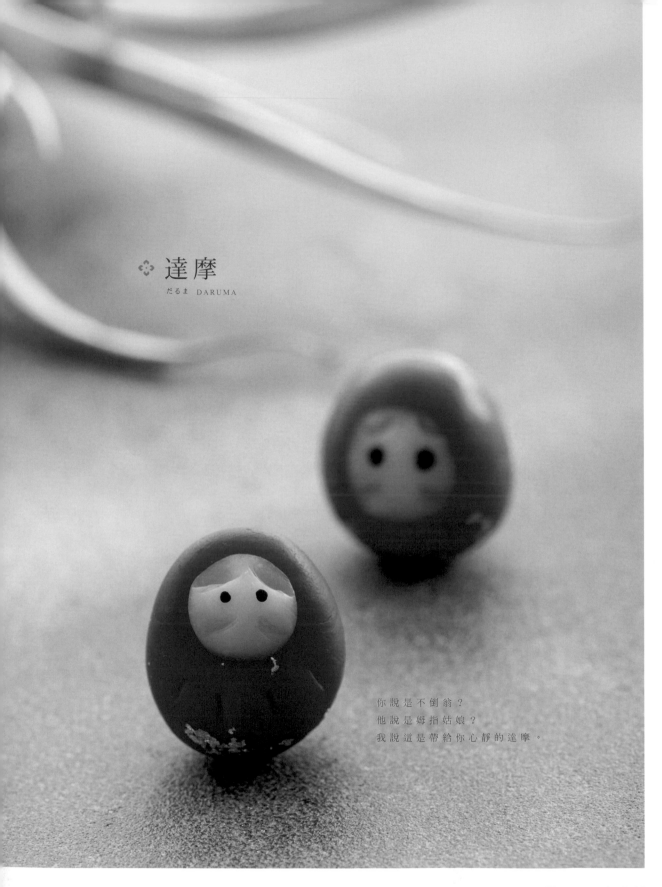

❖ 達摩
だるま DARUMA

你說是不倒翁？
他說是姆指姑娘？
我說這是帶給你心靜的達摩。

How to make P.47

✤ 桃子
ももMOMO

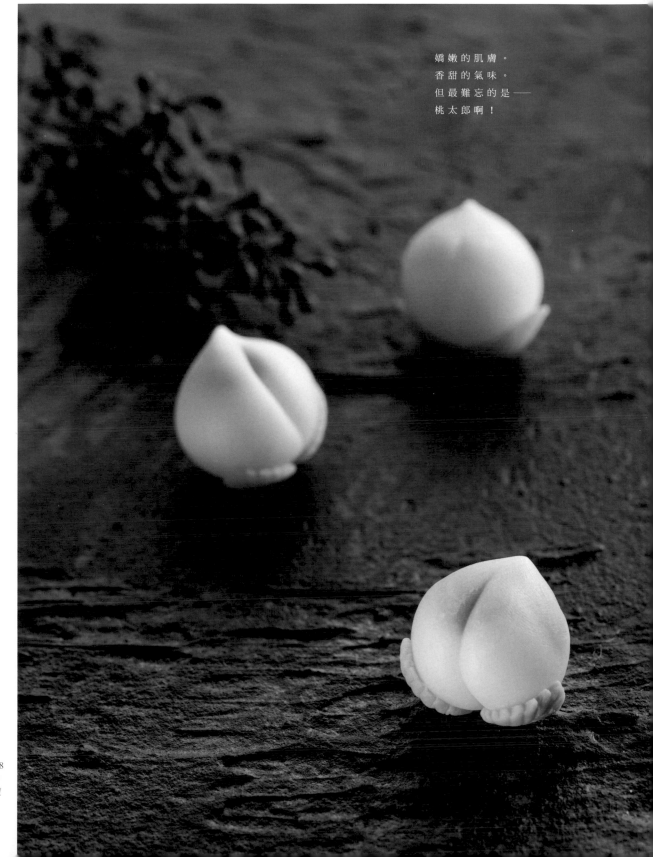

嬌嫩的肌膚。
香甜的氣味。
但最難忘的是——
桃太郎啊！

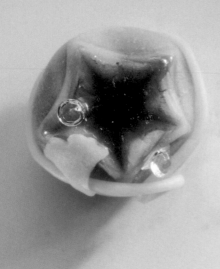

朝顔

あさがお ASAGAO

剔透的露水化成精靈，
停駐花間，
綻放燦爛笑顏。

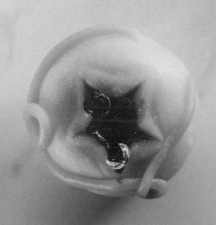

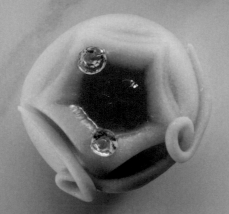

How to make P.50
05

花菖蒲
はなしょうぶ HANASHOBU

初夏盛開的花朵，
是最佳消暑的風景。

How to make P.52

06

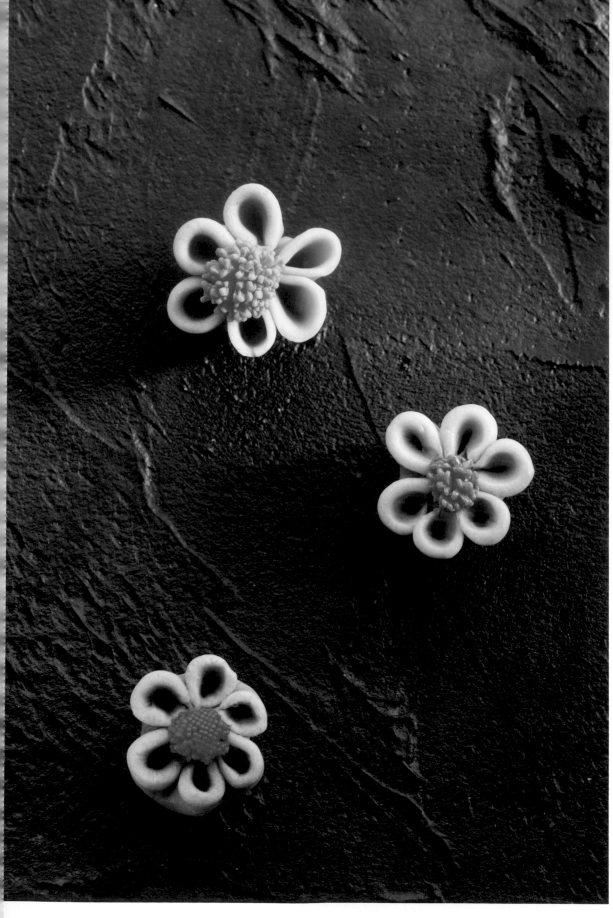

岩根
いわね IWANE

不是燒賣，
不是小籠包，
是岩根！

09
How to make
P.57

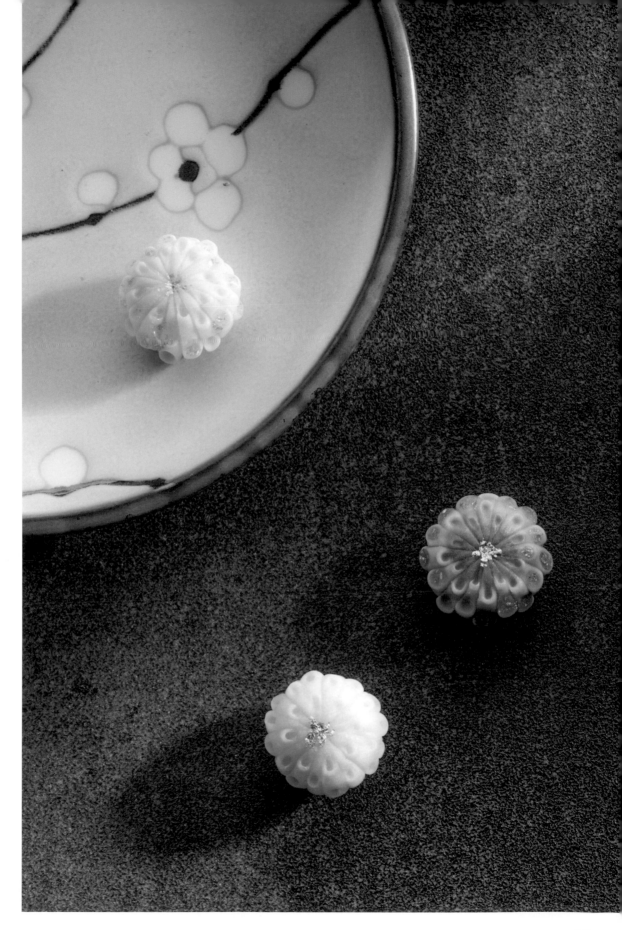

花火
はなび HANABI

稍縱即逝的耀眼，
回憶卻是永恆不滅。

10
How to make
P.58

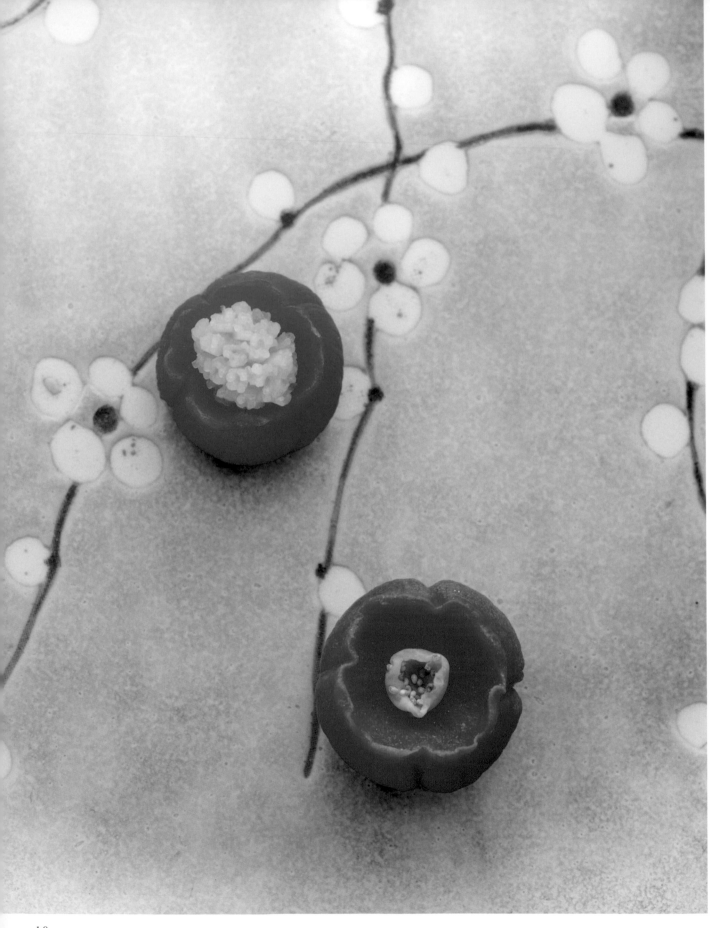

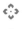
寒椿
つばき
TSUBAKI

淡雅花瓣，
甜美蕊心，
帶來春天將近的氣息。

How to make P.60
11

筍子

たけのこ TAKENOKO

這可是難纏的傢伙，
要吃它可不容易……
但捏一個總行吧！

How to make P.62

12

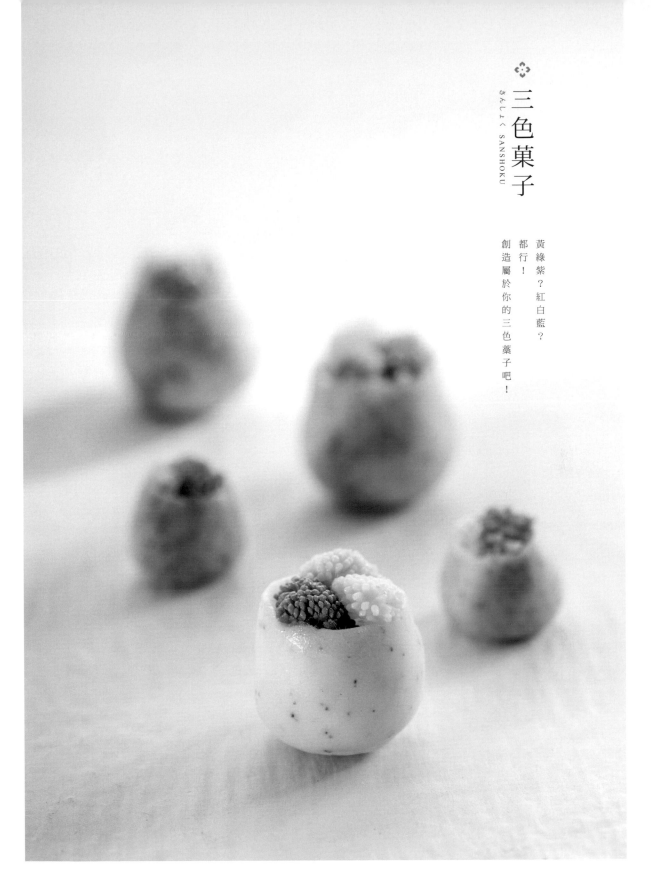

三色菓子

さんしょく SANSHOKU

黃綠紫？紅白藍？
都行！
創造屬於你的三色菓子吧！

How to make P.64

13

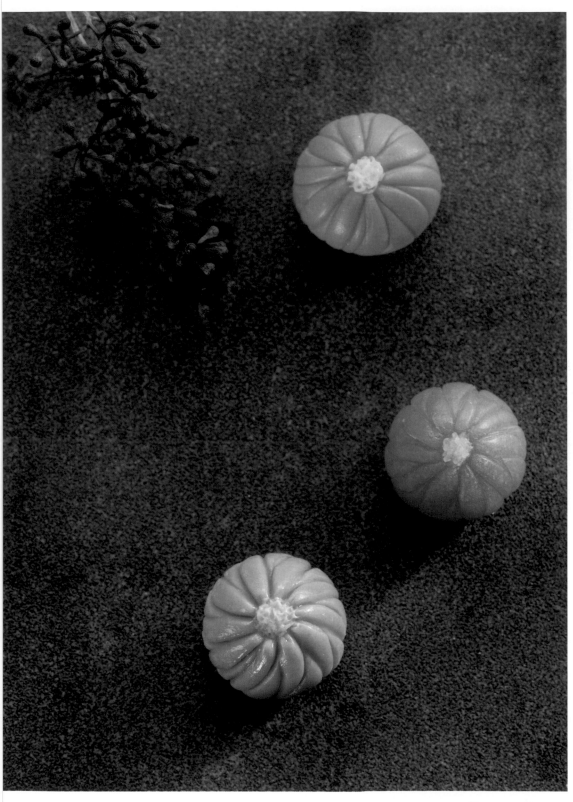

乙女菊

おとめぎく　OTOMEGIKU

小巧不起眼的小花
是日常生活中最美的風景。

How to make P.67

16

彩球
くすだま KUSUDAMA

五彩繽紛的球體
是童時玩具的美好記憶。

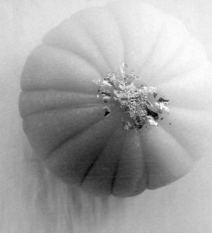

How to make P.68
17

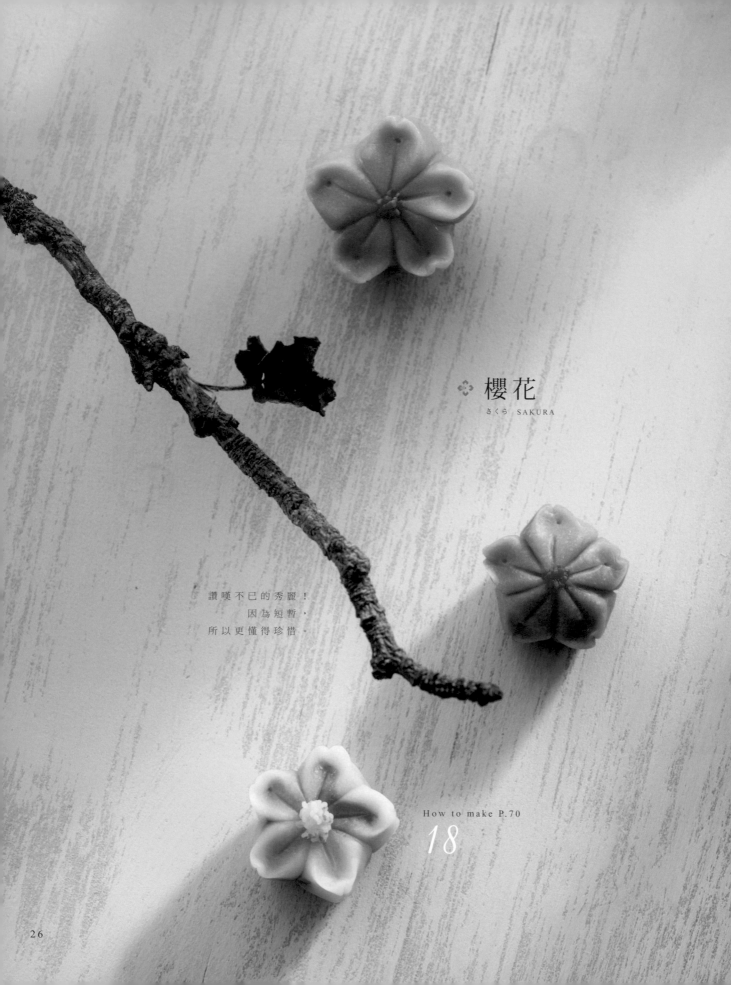

❁ 櫻花
さくら SAKURA

讚嘆不已的秀麗！
因為短暫，
所以更懂得珍惜。

How to make P.70
18

剪菊

はさみきく　HASAMIKIKU

一瓣又一瓣，
一層再一層，
心要細，手要巧啊！

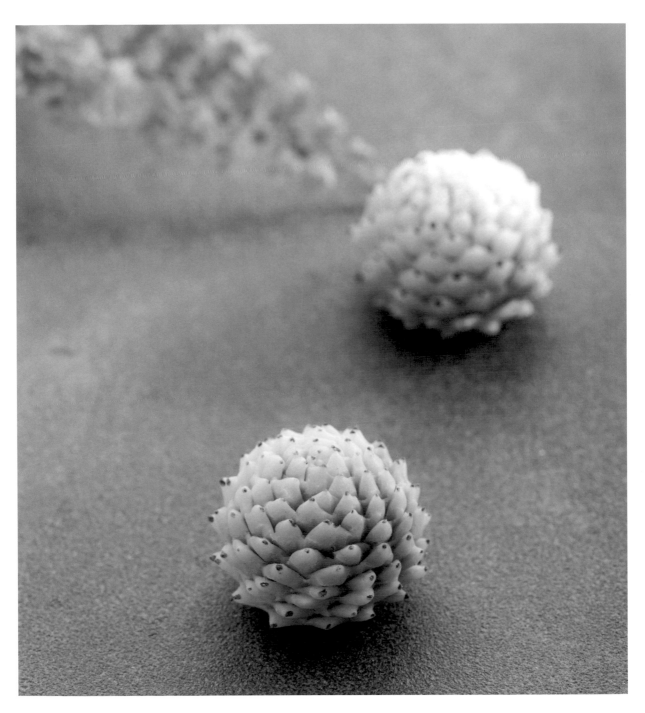

How to make P.72

19

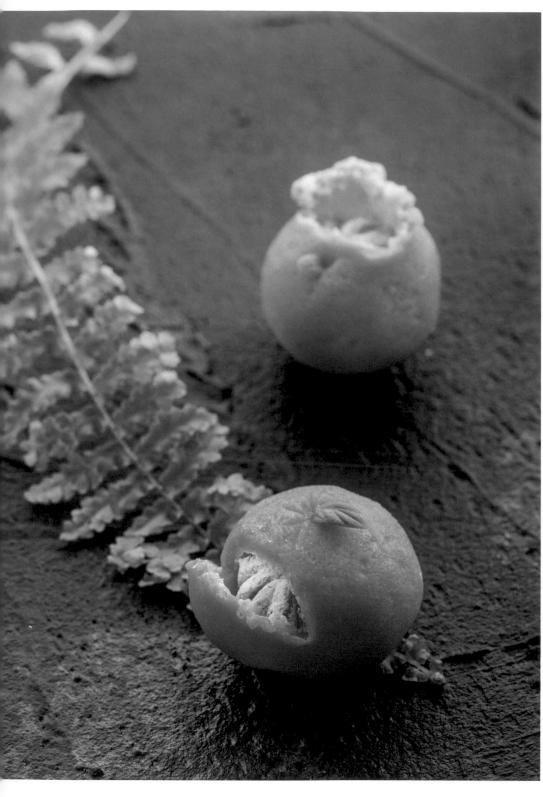

橘菓子

みかん MIKAN

大吉大利，
事事順利，
真是個好菓子！

How to make P.76

22

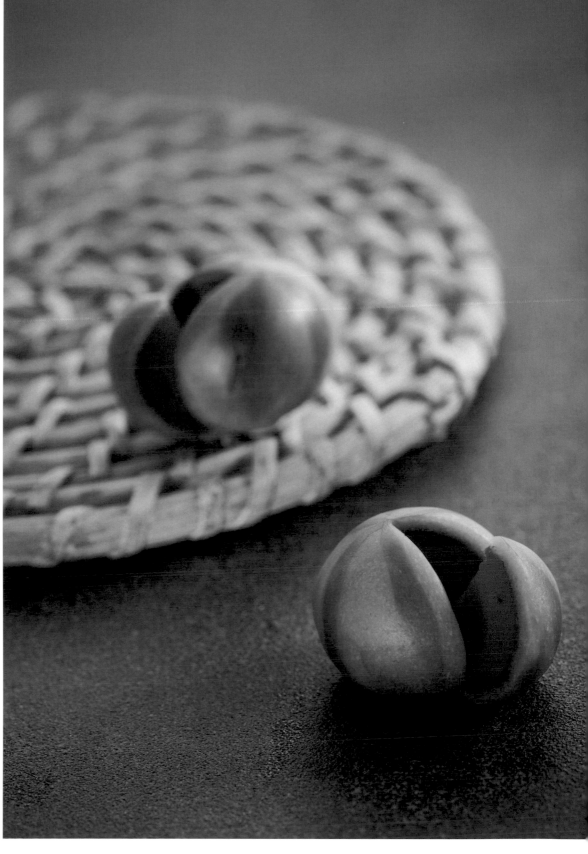

西瓜菓子
すいか SUICA

大口咬下夏天的味道，
透涼心扉的暢快啊！

How to make P.78

23

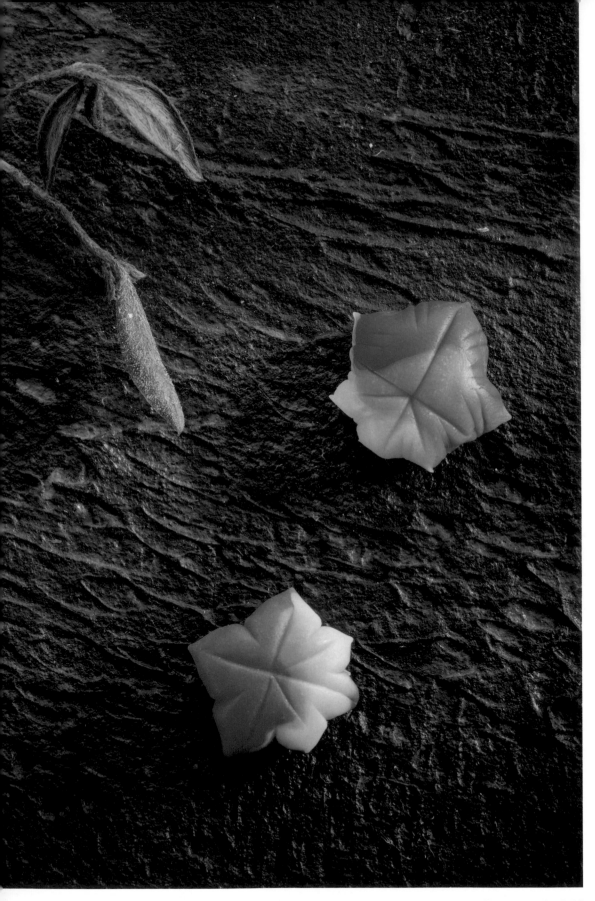

楓葉

もみじ MOMIG

秋天氣息
夾在書裡成了枯黃，
這次化為鮮豔楓紅送給你。

How to make P.83

26

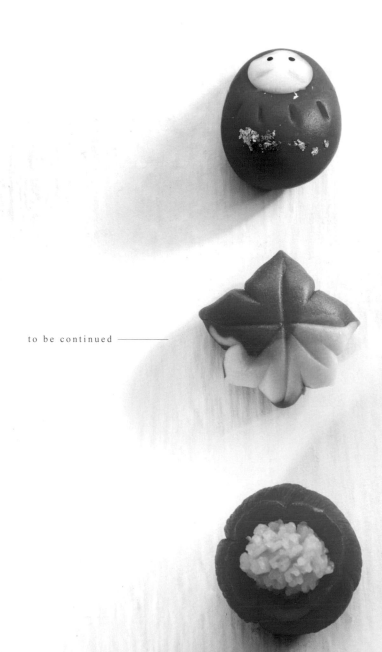

to be continued ———

手揉黏土的基礎準備

Chapter

2

About

clay

craft

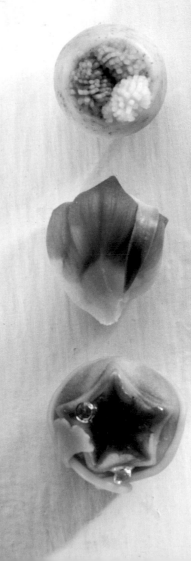

調色組合

黏土調色就像料理一樣，單單加入鹽巴是不夠的，還要加入糖與醋等多種調味，才能得到想要的味道；所以將樹脂黏土加入顏料調合，正是表現出許多繽紛色彩的重要步驟。和菓子最常使用漸層色，不管是柔和的淡色調，還是明亮的活力色調，都能互相調配使用。

❀柔和淡色調

能表現出優雅的感覺，例如：桃子、櫻花、花火。

❀明亮活力色調

能表現出清爽的感覺，例如：西瓜、楓葉、乙女菊、岩根。

❀柔和&明亮的互相搭配

例如：彩球、花菖蒲、三色菓子。

以下是本書作品使用的土量及調色總表，不論是同色系的漸層色，或強烈的對比色，你都可以試著自由搭配唷！

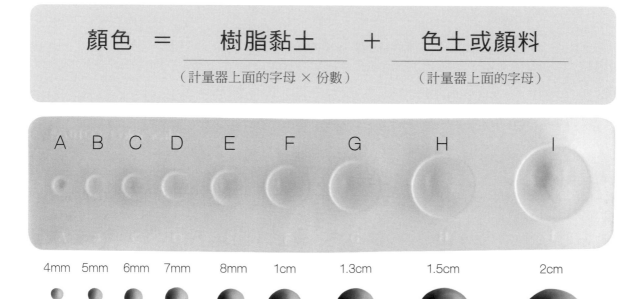

顏色 = 樹脂黏土 + 色土或顏料
（計量器上面的字母 × 份數）　（計量器上面的字母）

A　B　C　D　E　F　G　H　I

4mm　5mm　6mm　7mm　8mm　1cm　1.3cm　1.5cm　2cm

❀樹脂黏土調色

 原色＝樹脂黏土原本的顏色，不加入任何素材調色，乾燥後呈現微透感。

 米白色＝ I×1＋米白色顏料（亦可使用白色＋極少土黃色壓克力顏料或色土）

 粉紅色＝ I×3＋紅色土A

 桃紅色＝ I×1＋紅色土D

 紅色＝ I×3＋紅色土（G＋F）

 紅豆色＝ I×2＋紅色土G ＋咖啡色土H

 黃色＝ I×4＋黃色土D

 橘色＝ I×3＋紅色土C＋黃色土（F＋D）

 藍色＝ I×2＋藍色土A

 紫色＝ I×1＋藍色土0.5A＋紅色土0.5A

 淺綠色＝ I×1＋綠色土C

 深綠色＝ G×1＋綠色土D

 抹茶色＝ I×3＋綠色土E＋土黃色土H

 咖啡牛奶色＝ I×1＋土黃色土D＋咖啡色土C

❀透明黏土調色　乾燥後的縮小比例較高，顏色會變得較深，所以一開始調色不要調太深唷！

 粉紅色＝ I×2＋紅色土0.25A

 紅豆色＝ I×1＋紅色土E＋咖啡色土F

 抹茶色＝ G×1＋綠色土B＋土黃色土E

 黃色＝ G×1＋黃色土0.5A

 綠色＝ G×1＋綠色土0.5A

41

手揉黏土和菓子

Chapter

3

How
to
make

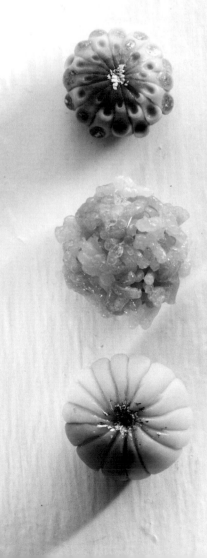

紅豆大福

だいふく　*DAIFUKU*

Size / 長2.9×寬2.1×高1.8 cm

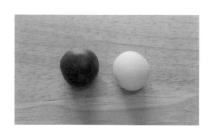

❀ **調色參考**

內餡 / 樹脂黏土染紅豆色・土量H＋G
表皮 / 樹脂黏土原色・土量H＋G

❀ How to make

01　將表皮黏土搓圓後，壓扁成4至5cm。

02　內餡黏土置中放在上面。

03　表皮黏土捏成十字狀。

04　十字狀的4個邊角也朝內捏合。

05　以大姆指輕輕地推滑黏土，糊合表皮。

06　開口完全閉合後，以白棒糊順皺褶，使表皮光滑。

07　用力搓圓。

08　塑成饅頭狀，待乾。

09　黏土表面乾燥後，以海綿沾附少許白色壓克力顏料，輕拍表面，作出灑上糖粉般的效果。

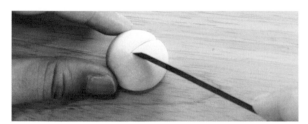

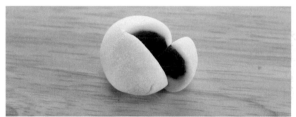

10　刀片塗抹嬰兒油，先鋸一刀，再鋸一刀。

11　小心剝開，取出。

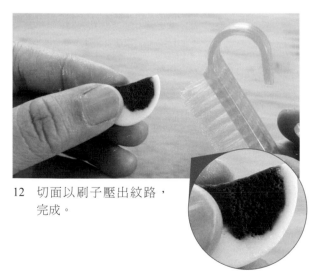

12　切面以刷子壓出紋路，完成。

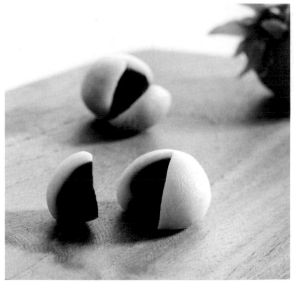

分離切開，或維持連接的狀態都OK！

兔饅頭

うさぎまんじゅう　USAGI MANJU

Size / 長1.8×寬2.4×高1.4 cm

❀ 調色參考

主體 / 樹脂黏土原色・土量I

❀ How to make

01　黏土用力搓圓後，塑成雞蛋形。

02　將雞蛋形橫放。

稍微壓扁

03　將上方及周圍稍微壓扁。

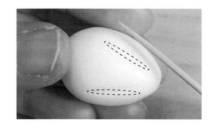

04　以牙籤在上方壓出耳朵記號。

05　乾燥後，以海綿沾取白色壓克力顏料，輕拍兔子全體。

06　以細水彩將耳朵凹槽刷上已加水稀釋的土黃色壓克力顏料。

07　以珠筆沾取紅色仿真果醬，點在眼睛處，完成！

達摩

だるま　DARUMA

Size / 長2×寬2.4×厚1.4 cm

❀ 調色參考

臉部 / 樹脂黏土原色・土量D
主體 / 樹脂黏土染紅色・土量I

❀ How to make

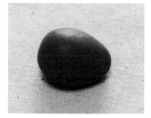

01　紅色樹脂黏土搓成雞蛋形，橫放。

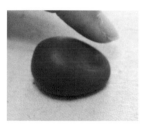

02　自正上方將臉部位置輕輕壓凹。

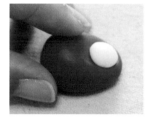

03　原色樹脂黏土搓圓，放入凹槽中壓扁。

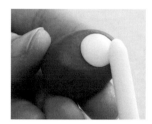

04　以白棒將白色與紅色接合處糊順。

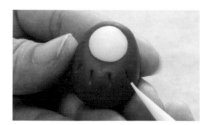

05　以白棒尖端壓出四個頓號。

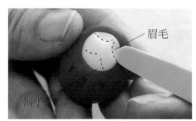

眉毛

鬍子

06　以黏土工具尾端輕輕壓出眉毛凹槽，再壓出鬍子凹槽。

07　水彩筆沾取土黃色壓克力顏料，先刷在紙溼巾上暈開。

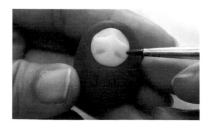

08　在眉毛及鬍子凹槽處上色。

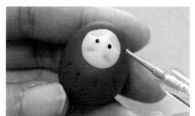

09　以珠筆或牙籤沾取黑色壓克力顏料，點上眼睛。

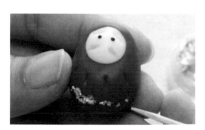

10　以溼紙巾擦拭部分區域，貼上金箔，完成！

桃 子

もも　MOMO

Size / 長2×寬1.6×高2 cm

❀ 調色參考

表皮 / 樹脂黏土染粉紅色・土量D
表皮 / 樹脂黏土染黃色・土量G
內餡 / 樹脂黏土染黃色・土量H

❀ How to make

01　將表皮粉紅色黏土疊在表皮黃色黏土中間,壓扁至3.5cm。

02　將壓扁的3.5cm表皮改為黃色面朝上,內餡的黃色黏土置中放在上面。

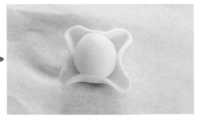

03　將表皮黏土捏成十字狀。

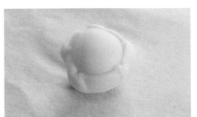

04　十字狀的4個邊角也朝內捏合。

48

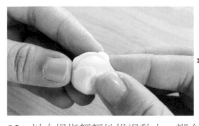

05　以大姆指輕輕地推滑黏土，糊合表皮。

06　開口完全閉合後，以白棒糊順皺褶，使表皮光滑。

07　用力搓圓。

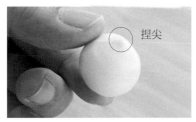

捏尖

08　將桃子頭捏微尖。

09　以黏土工具由下往上壓出一條曲線。

10　將樹脂黏土染綠色，分別約取B與C土量，搓成水滴狀。

11　壓扁，並在中間壓出一條線。

12　再壓出左右兩邊的葉脈。

13　葉子完成，共製作2片。

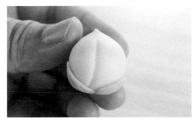

14　貼在桃子底部左右兩側，完成！

PK粉桃，你喜歡哪一顆？

朝顔

あさがお　ASAGAO

Size / 長2×寬2×高1.3 cm

❊ 調色參考

表皮 / 樹脂黏土原色・土量G
內餡 / 樹脂黏土染粉紅色・土量H

❊ How to make

01　表皮黏土搓圓後，壓扁至3.5cm。

02　內餡的粉紅色黏土置中放在上面。

03　將表皮黏土捏成十字狀。

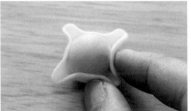

04　十字狀的4個邊角也朝內捏合。

05　以大姆指輕輕地推滑黏土，糊合表皮。

06　開口整個閉合後，以白棒糊順
　　皺褶，使表皮光滑。

07 用力搓圓。

08 塑成雞蛋形，將尖端朝下，圓胖端朝上。

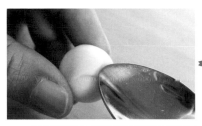

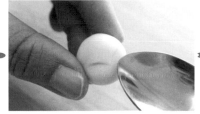

09 以鐵湯匙前端將菓子圓胖端壓出5道圓弧，使上方凸出星星狀。

10 蓋上保鮮膜，白棒從星星中央往下壓凹至整體約一半的深度。

11 以黏土工具由凹槽往外，壓出5條線，連接星星5個頂點。

12 將樹脂黏土染成綠色，取土量C搓8至10cm的長條當作葉藤。

13 依圖示捲繞出一上一下的圈圈。

14 圍繞在和菓子上。

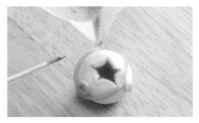

15 將亮光漆加入極少許的紅色壓克力顏料，進行調色。

16 倒入上方的星星凹槽。

17 在凹槽周圍放上水鑽當作水珠，依喜好的配置多加幾顆，完成！

花火

はなび　HANABI

Size / 長1.9×寬1.9×高1.4 cm

❀ **調色參考**

表皮 / 樹脂黏土染粉紅色・土量F
表皮 / 樹脂黏土染藍色・土量E
表皮 / 樹脂黏土染黃色・土量C
表皮 / 樹脂黏土染紫色・土量A
內餡 / 樹脂黏土原色・土量H

❀ **How to make**

01　將四色表皮黏土分別壓扁，由大至小依序為：粉紅色→藍色→黃色→紫色。

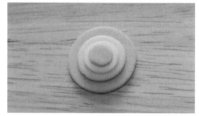

02　如圖所示，由大至小依序往上堆疊。

03　一起用力壓扁至3.5cm。

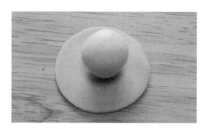

04　壓扁的3.5cm表皮改為粉紅色面朝上，將內餡黏土置中放在上面。

05　將表皮黏土捏成十字狀。

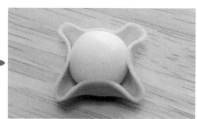

58

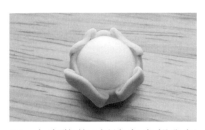

06 十字狀的4個邊角也朝內捏合。

07 大姆指輕輕地推滑黏土,糊合表皮。

08 開口完全閉合後,以白棒糊順皺褶,使表皮光滑。

09 翻至正面。

10 先壓出十字紋,劃分成4等分。

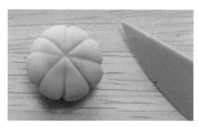

11 再劃分成8等分。

12 最後,完成16等分。

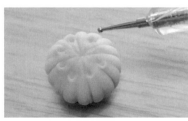

13 以黏土工具珠筆在粉紅色區域壓出8個圓凹。(壓一個,跳過一瓣。)

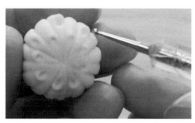

14 黃色區域也壓出8個圓凹,與步驟13呈現一上一下的交錯分配。

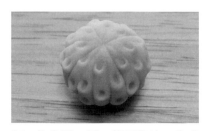

15 依步驟13至14相同作法,完成4段的交錯圓凹。

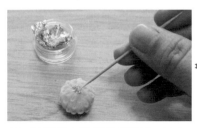

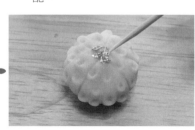

16 以溼紙巾抹溼部分區域,放上一些金箔作裝飾,完成!

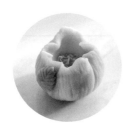

寒椿

つばき　TSUBAKI

Size / 長2.5×寬2.5×高2 cm

❀ 調色參考

表皮 / 樹脂黏土染粉紅色・土量H
內餡 / 樹脂黏土染白色・土量I

❀ How to make

01　表皮黏土搓圓壓扁成4至5cm後，將內餡黏土置中放在上面。

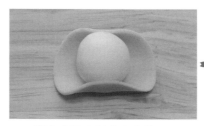

02　將表皮黏土捏成十字狀。

03　十字狀的4個邊角也朝內捏合。

04　以大姆指輕輕地推滑黏土，糊合表皮。

05 開口完全閉合後，以白棒糊順 皺褶，使表皮光滑。

06 用力搓圓。

07 以大姆指在上方壓出凹槽。

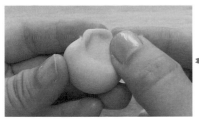

08 大姆指與食指將凹槽處的黏土外推成波浪花瓣狀。

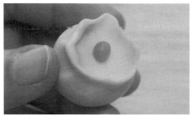

09 將花蕊土放在凹槽中央。

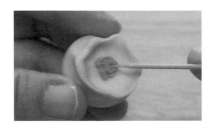

10 以牙籤戳成花蕊狀。

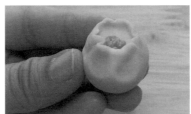

11 使花瓣稍微往內閉合。

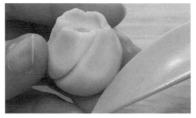

12 以黏土工具大力地壓出四條斜線。

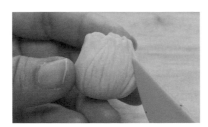

13 再輕壓出許多小細紋。

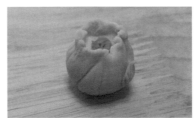

14 貼上葉子裝飾，完成！ （葉子作法見P.49）

61

三色菓子

さんしょく SANSHOKU

Size / 長1.8×寬1.8×高2 cm

❀ 調色參考

基底 / 樹脂黏土原色・土量H+G
花蕊 / 樹脂黏土任三色・土量C至D

❀ How to make

01 將原色黏土加入一匙黑色砂。

02 揉黏混合，並搓成蛋形。

03 以大姆指在上方壓出凹槽。

04 姆指與食指將凹槽口處的黏土往上拉薄。

05 側視時如削去上端的蛋形。

06 將花蕊黏土，放進濾網中。

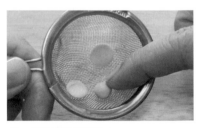

07 以手指擠壓黏土。

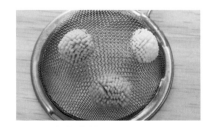

08 壓出花蕊狀。

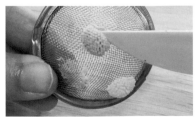

09 以黏土工具刮下花蕊。

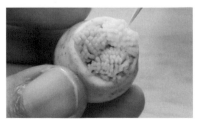

10 放入凹槽中，並以牙籤戳合，完成！

丹波大納言

たんばだいなごん　TANBA DAINAGON

Size / 長2.2×寬2.2×高1.4 cm

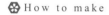 調色參考

表皮 / 樹脂黏土染紅豆色・土量H
內餡 / 樹脂黏土染紅豆色・土量H

❀ How to make

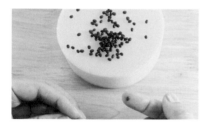

01　將表皮黏土搓成橢圓形的小紅豆狀。每顆小紅豆的土量不需完全一致，約土量A的大小即可。

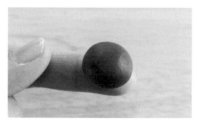

02　內餡黏土搓圓後壓扁成2cm饅頭形。

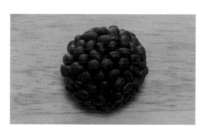

03　以白膠黏上乾燥的小紅豆黏土。

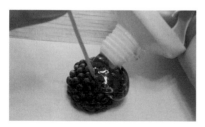

04　將牙籤插在中央，淋上透明膠。

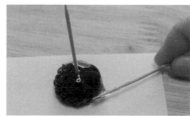

05　以牙籤抹勻透明膠。

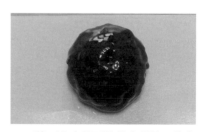

06　將正上方的牙籤旋出移除，若有孔洞記號，要以透明膠糊平。

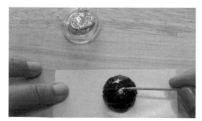

07　趁透明膠未乾，貼上金箔。

08　黏上金箔時，可以牙籤刮破分散。

09　剪下其他造型（如葉子）作裝飾，完成！

銀河

あまのがわ　AMANOGAWA

Size / 長2.2×寬2×高1.4 cm

✿ 調色參考

表皮／樹脂黏土原色・土量G
表皮／樹脂黏土染藍色・土量H
內餡／樹脂黏土染紅豆色・土量H

✿ How to make

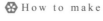
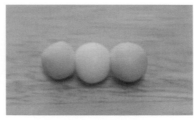

01　藍色表皮黏土分成兩球，原色一球。分別搓圓後，依藍→白→藍，排放在烘焙紙上，先以壓平器壓扁。

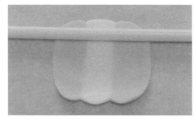

02　以白棒將黏土上下擀平延伸。

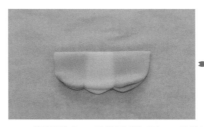

03　對摺黏土，重複步驟2至3，重複次數愈多漸層愈美。

若黏土因為擀平延伸多次而往左右擴開，可以將左右往中間摺進來，再繼續進行步驟2至3。

04　將黏土擺成直長形，以鐵紋棒擀出直線紋。

05　步驟4裁切成2.5x5cm長方形，內餡黏土搓成長2.5cm的橢圓球。

06　以刷子拍壓出紋路。

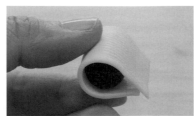

07　內餡置中，對摺表皮覆蓋內餡，上側表皮略長。

08　以溼紙巾抹溼部分區域，放上銀箔裝飾，完成！

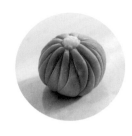

乙女菊

おとめぎく　OTOMEGIKU

Size / 長2.4×寬2.4×高2.1 cm

❀ 調色參考

本體 / 樹脂黏土染橘色・土量I+H
花蕊 / 樹脂黏土染黃色・土量B

❀ How to make

01　黏土用力搓圓，塑成饅頭狀。

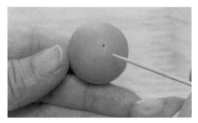

02　作出圓心記號。

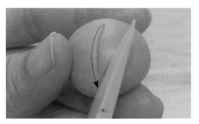

03　黏土工具由圓心往下壓出線條。

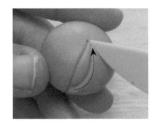

04　工具不離開黏土，再由下往圓心壓出線條，使步驟3、4的線條呈現水滴狀。

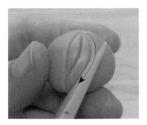

05　保持工具不離開黏土，不斷重複步驟3至4。

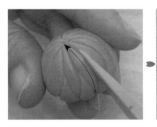

06　最後一條線，是由下壓往圓心。

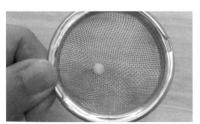

07　將花蕊黏土放在濾網中。

08　以手指壓出花蕊狀。

09　以黏土工具刮下花蕊，並以牙籤戳合，完成！

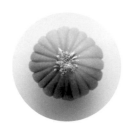

彩球

くすだま　KUSUDAMA

Size / 長2.1×寬2.1×高1.6 cm

❀ **調色參考**

表皮 / 樹脂黏土染粉紅色、綠色、紫色、黃色、藍色‧土量各E
內餡 / 樹脂黏土原色‧土量I

❀ How to make

01　將5色表皮黏土各搓成2至2.5cm 水滴狀。

02　水滴的尖點對齊尖點，併排在 一起。

03　架立起來。

04　以指腹將尖點處壓成一個小平 面。

05　壓平至4cm。請慢慢壓，並注意壓平時擴開的模樣，一旦發現歪偏， 顏色分佈不平均，就要立刻調整回來。

06　內餡黏土置中放在上面。

07　將表皮黏土捏成十字狀。

08　十字狀的4個邊角也朝內捏合。

09　以大姆指輕輕地推滑黏土，糊合表皮。

10　開口完全閉合後，以白棒糊順皺褶，使表皮光滑，這面當背面。

11　黏土工具從正面圓心往外壓5條線，區分5個顏色的區域。

12　各個顏色中間壓1條線（中央線）。

13　在步驟12的中央線左右也各壓一條線。

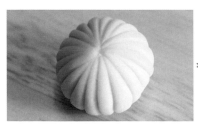

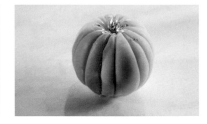

14　依步驟12至13相同作法，完成各色塊區域的畫線後，以水筆稍微沾溼頂端圓心（或溼紙巾輕擦），放上金箔作為裝飾，完成！

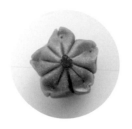

櫻花

さくら　SAKURA

Size / 長2.1×寬2.1×高1.8 cm

✿ **調色參考**

表皮 / 樹脂黏土染紫色‧土量G+F
內餡 / 樹脂黏土染粉紅色‧土量H+G
花蕊 / 樹脂黏土染紅色‧土量B

✿ How to make

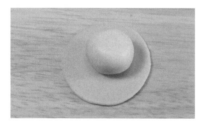

01　表皮黏土搓圓並壓扁成4至5cm
　　後，將內餡黏土置中放在上面。

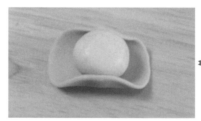

02　將表皮黏土如圖捏成十字狀。

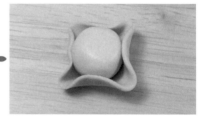

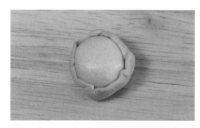

03　十字狀的4個邊角也朝內捏合。

04　以大姆指輕輕地推滑黏土，糊
　　合表皮。

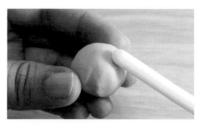

05　開口完全閉合後，以白棒糊順
　　皺褶，使表皮光滑。

06　用力搓圓後，塑成饅頭形。

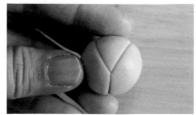

07　以圓心為起點，壓出3條線，
　　形成一個Y字。

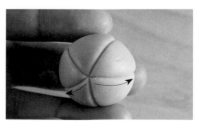

08　再在Y字兩側多壓2條線，完成
　　5條壓線。

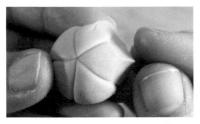

09　將兩條壓線之間區塊的邊緣捏成尖角狀。

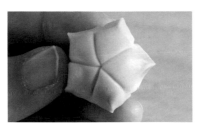

10　白棒由圓心往外推壓出5個凹槽。

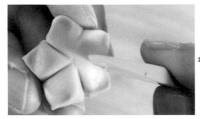

11　以黏土工具由外往圓心補壓5條線。

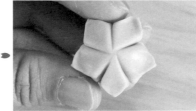

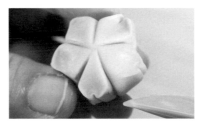

12　以黏土工具在花瓣尖角處壓出缺角。

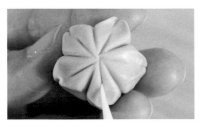

13　在各片花瓣上方劃出5條線。

14　再點出5個點點。

15　將花蕊黏土放在濾網中。

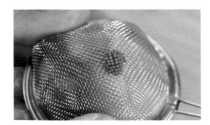

16　以手指擠壓出花蕊狀。

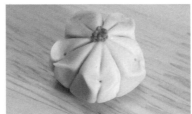

17　以黏土工具刮下花蕊，放至中心凹槽裡，以牙籤戳合，完成！

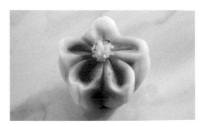

也捏一朵浪漫粉櫻吧！

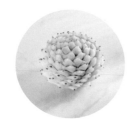

剪菊

はさみきく　HASAMIKIKU

Size / 長2.8×寬2.8×高2 cm

✿ 調色參考

內餡／樹脂黏土染抹茶色・土量I+G
表皮／樹脂黏土染黃色・土量H

✿ How to make

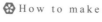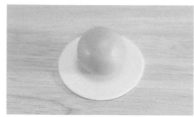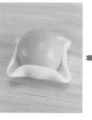

01　表皮黏土搓圓壓並扁成4至5cm
　　後，將內餡黏土置中放在上面。

02　將表皮黏土捏成十字狀後，十
　　字狀的4個邊角也朝內捏合。

03　以大姆指輕輕地推滑黏土，糊
　　合表皮。

04　開口完全閉合後，以白棒糊順
　　皺褶，使表皮光滑。

05　黏土用力搓圓，塑型成饅頭
　　狀，並在花釘上面黏一塊N次
　　貼的黏土。

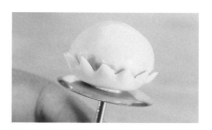

06　將饅頭狀黏土放在花釘上，剪
　　刀塗抹嬰兒油。

07　手持花釘，從黏土下方開始以
　　剪刀剪一圈三角鋸齒。

08　先剪一圈。

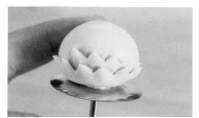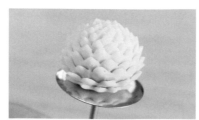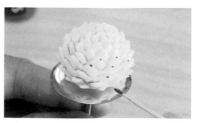

09　再往上剪一圈三角鋸齒，並與
　　前一圈呈現交錯。

10　依序剪完整個菓子。

11　以牙籤沾咖啡色壓克力顏料，
　　塗在三角尖點上，完成！

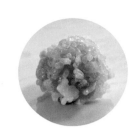

繡球花

あじさい　AJISAI

Size / 長2.4×寬2.4×高2 cm

✿ 調色參考

表皮 / 透明黏土染粉紅色、綠色、黃色・土量各G
內餡 / 透明樹脂黏土原色・土量H

✿ How to make

01　壓髮器塗抹嬰兒油後，將任一色表皮黏土放進壓髮器中。

02　擠出一小段後，以剪刀剪成一撮一撮。

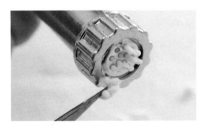

03　擠完第一色後不需清理，直接放入第二色（這樣才有漸層色出現）。

04　以步驟1至2相同作法完成所有表皮。

05　剪完三種顏色的表皮。

06　內餡黏土搓圓，塑成饅頭狀。

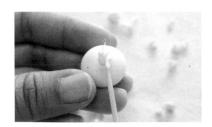

07　以白膠黏上表皮。

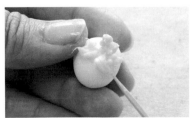

08　黏貼時不可以用力壓扁，並注意顏色要盡量交錯黏貼。

09　透明黏土乾燥後呈現清透感，完成！

櫻餅

さくらもち　SAKURAMOCHI

Size / 長2.4×寬2.6×高2 cm

❀ 調色參考

表皮 / 透明黏土染粉紅色・土量I
內餡 / 透明黏土染紅豆色・土量I
葉子 / 透明黏土染抹茶色・土量G

❀ How to make

01　將表皮黏土搓圓後，壓扁成4
　　至5cm。

02　內餡黏土置中放在上面。

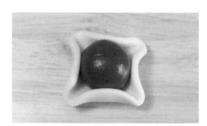

03　將表皮黏土捏成十字狀。

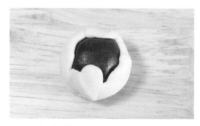

04　十字狀的4個邊角也朝內捏
　　合。

05　以大姆指輕輕地推滑黏土，糊
　　合表皮。

06　開口完全閉合後，以白棒糊順
　　皺褶，使表皮光滑。

07　用力搓圓後，塑成饅頭狀。

08　以鑷子將表皮夾成泥狀。

74

09 將葉子黏土搓成6cm長水滴狀。

10 壓扁。

11 以去角質澡巾壓出葉子表面紋
 路。

12 以牙籤將右側葉緣拉出刺狀。

NOTE

刺狀不要太工整。

13 左側葉緣也以相同作法拉出刺
 狀。

14 以黏土工具先壓中間線。

15 壓出右邊葉脈。

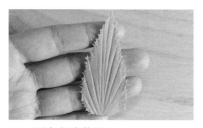

16 壓出左邊葉脈。

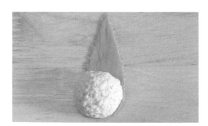

17 葉紋面朝下，菓子放在葉子的
 圓端。

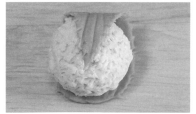

18 葉子貼合菓子包起，等待乾燥
 後即完成！

NOTE

透明黏土乾燥後會呈現清透
感，調色不要一次調太深喔！

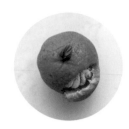

橘菓子

みかん　MIKAN

Size / 長2.4×寬2.4×高2.2 cm

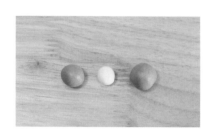

❀ **調色參考**

表皮／樹脂黏土染橘色・土量H
表皮／樹脂黏土原色・土量G
內餡／樹脂黏土染橘色・土量H+G

❀ **How to make**

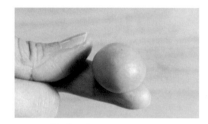

01　內餡黏土搓圓，塑成饅頭狀。

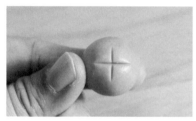

02　以黏土工具在正上方壓十字記號。

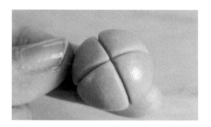

03　順著記號由上往下壓，壓出明顯的4條線。

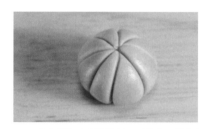

04　在兩線中間壓線，形成8條壓線。

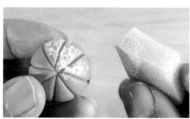

05　以海綿沾取仿真奶油，輕輕拍打在橘子上，等待乾燥。

06　將橘色與原色的表皮黏土，分別搓圓並壓扁至4cm。

07　將原色疊在橘色上，再壓扁成4.5至5cm。

08　將已乾燥的橘子內餡表面沾滿痱子粉。

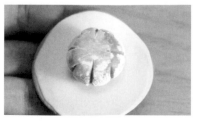

09　橘子內餡正面朝下，置中放在表皮上（表皮是原色面朝上）。

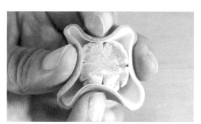

10　將表皮黏土捏成十字狀。

11　十字狀的4個邊角也朝內捏合。

12　以大姆指輕輕地推滑黏土，糊合表皮。因為有痱子粉，所以請小心且慢慢地進行。

13　開口完全閉合後，以白棒糊順皺褶，使表皮光滑。此面是底部。

14　以刷子在表面拍壓出紋路。

15　再以珠筆加深局部紋路。

16　蒂頭處以珠筆壓出記號。

17　取土量A的綠色黏土，作葉子。

18　以白膠將葉子黏在蒂頭上。

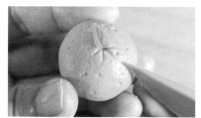

19　以黏土工具壓出蒂頭的皺褶。

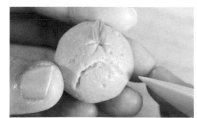

20　以黏土工具搓出要剝開的區域記號。

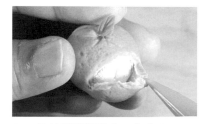

21　往外挑開橘子皮，完成！

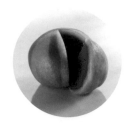

西瓜菓子

すいか　SUICA

Size / 長2.8×寬2.2×高1.5 cm

❀ 調色參考

內餡 / 樹脂黏土染紅色・土量H+G
表皮 / 樹脂黏土染淺綠色・土量E×6個
表皮 / 樹脂黏土染深綠色・土量A×6個

❀ How to make

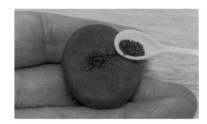

01　內餡黏土加入黑色砂當作西瓜
　　籽。

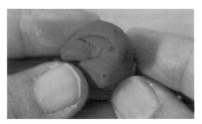

02　混合均勻。

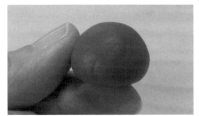

03　搓圓並塑成饅頭狀。

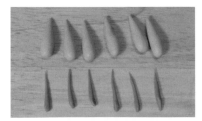

04　將淺綠色及深綠色表皮黏土，
　　分別搓成2至2.5cm水滴狀。

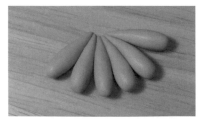

05　將淺綠色水滴尖點對齊尖點，
　　併排在一起。

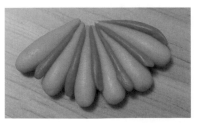

06　將深綠色水滴放在淺綠色水滴
　　的縫隙間。

07 架立起來。

08 以指腹將尖點處壓成一個小平面。

09 壓平至4cm。請慢慢下壓，並注意壓平時擴開的模樣，一旦發現歪偏不平均，就要立刻調整回來。

10 壓成片狀，此面當正面。

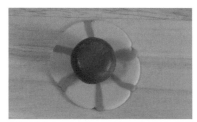

11 內餡黏土置中放在上面。（表皮黏土正面朝下）

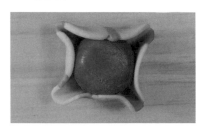

12 將表皮黏土捏成十字狀。

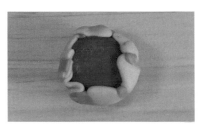

13 十字狀的4個邊角也朝內捏合。

14 以大姆指輕輕地推滑黏土，糊合表皮。

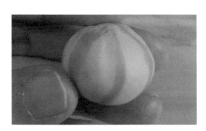

15 開口完全閉合後，以白棒糊順皺褶，使表皮光滑。

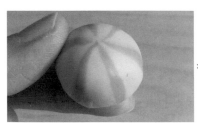

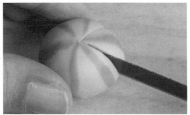

16 表面整理平順後，美工刀片抹上嬰兒油，以拉鋸的方式鋸開西瓜片。

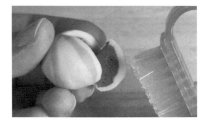

17 以刷子將切面拍壓出紋路，完成！

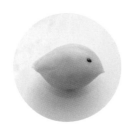

青鳥
ブルーバード　BLUE BIRD
Size / 長3×寬2×厚1.5 cm

❀ 調色參考

表皮／樹脂黏土原色‧土量G
表皮／樹脂黏土染綠色‧土量E
內餡／樹脂黏土染粉紅色‧土量H

❀ How to make

01　兩球表皮黏土左右併排＆貼合在一起。

02　壓扁成4至4.5cm的圓形。

03　以兩色交接處為中心，內餡置中放上。

04　將表皮黏土捏成十字狀。

05　十字狀的4個邊角也朝內捏合。

06　以大姆指輕輕地推滑黏土，糊合表皮。

07　開口完全閉合後，以白棒糊順皺褶，使表皮光滑。

08　用力搓圓。

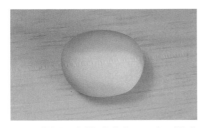

09　以漸層交接處作為正面，搓成橢圓球狀後，稍微拍扁，不要圓滾滾的。

10　黏土放在保鮮膜上，對摺包起。

11　收攏保鮮膜，左右扭轉。

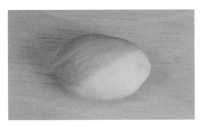

12　取出黏土即可看到表面的皺褶。

13　左右兩端，一側作為頭部，一邊作為尾部。在頭部端捏出小嘴巴。

14　以脂腹將尾部塑型拉長，且稍微扭轉。

15　以黏土工具加強尾部線條。

16　將黑色樹脂黏土塑型成小水滴狀，當作眼睛。

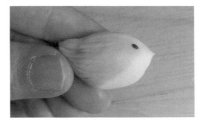

17　以白膠貼上眼睛，完成！

81

花苞
つぼみ TSUBOMI
Size / 長2.4×寬2.4×高2 cm

❀ 調色參考

❀ How to make

表皮 / 樹脂黏土原色・土量F×3個
內餡 / 樹脂黏土染粉紅色
　　　土量H+G

01　內餡黏土搓成水滴狀,橫放在保鮮膜上(保鮮膜盡量疊厚一點,避免破掉)。

02　以保鮮膜包覆內餡,將多餘的保鮮膜收攏至尖端側。一手握好內餡,一手扭轉保鮮膜。

03　確認取出的黏土能清楚看到表面皺褶後,塑型成頭尖底微平的模樣。

04　三球表皮黏土皆搓圓壓扁至直徑2cm左右。

05　鐵紋棒塗抹嬰兒油,在黏土上擀出直線紋(花瓣紋)。若黏土黏在鐵紋棒上,只要輕輕撥下即可。

06　先取出一片貼在內餡上。

07　以順時針方向貼上第二片。

08　貼上第三片。

09　以白棒糊順花瓣底部。

10　調整花瓣,些微外翻會比較生動,完成!

POINT

表皮黏土也可以改用透明黏土,乾燥後會更透亮唷!

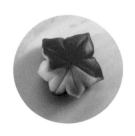

楓葉

もみじ　MOMIG

Size / 長2.8×寬2.5×厚1.1cm

❀ 調色參考

表皮 / 樹脂黏土染紅色・土量H
表皮 / 樹脂黏土染橘色・土量G
表皮 / 樹脂黏土染黃色・土量G

❀ How to make

01　三球表皮黏士併排＆貼合在一起。

02　用力搓圓，形成大理石紋。

03　將上方及周圍輕輕壓扁。

04　以黏土工具在正面壓出十字記號。（十字記號上長下短）

05　在十字的下半部左右區塊壓出2條記號。

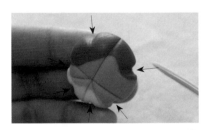

06　以黏土工具的刀背，如圖示的箭頭，由外往內壓出6個凹槽。

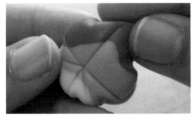

07　食指及姆指各架在一個凹槽中，將邊緣捏成三角狀。

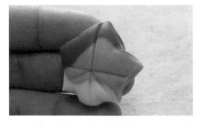

08　除了最下方的葉柄不用捏之外，共捏出5個三角。

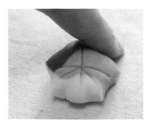

09　以指腹將肥厚的側緣下壓微縮。

10　將5個三角捏出小葉尖。

11　以黏土工具加上楓葉表面的線條紋路，完成！

國家圖書館出版品預行編目資料

MARUGO教你作職人の手揉黏土和菓子 / 丸子(MARUGO)著.
-- 二版. -- 新北市：Elegant-Boutique新手作出版：悦智文化
事業有限公司發行, 2024.06
　　面；　公分. --(玩・土趣；05)
　　ISBN 978-626-98203-5-1(平裝)
　　1.CST: 泥工遊玩 2.CST: 黏土
999.6　　　　　　　　　　　　　113006472

玩・土趣 05

甜在心・剛剛好╳精緻可愛！

MARUGO 教你作
職人の手揉黏土和菓子(暢銷版)

作　　　　者／丸子（MARUGO）
發　行　人／詹慶和
執 行 編 輯／陳姿伶
編　　　　輯／劉蕙寧・黃璟安・詹凱雲
執 行 美 編／韓欣恬
美 術 編 輯／陳麗娜・周盈汝
攝　　　　影／數位美學 賴光煜
　　　　　　　丸子（作法步驟）
出　版　者／雅書堂文化事業有限公司
發　行　者／雅書堂文化事業有限公司
郵政劃撥帳號／18225950
戶　　　　名／雅書堂文化事業有限公司
地　　　　址／220新北市板橋區板新路206號3樓
電　　　　話／(02)8952-4078
傳　　　　真／(02)8952-4084
網　　　　址／www.elegantbooks.com.tw
電 子 郵 件／elegant.books@msa.hinet.net

2019年2月初版一刷
2024年6月二版一刷　定價350元

經銷／易可數位行銷股份有限公司
地址／新北市新店區寶橋路235 巷6 弄3 號5 樓
電話／ (02)8911-0825
傳真／ (02)8911-0801